Volume 1

Les plus belles fleurs

La coloration simple de Lech - La série.
Idée, texte et illustrations de: Lech Balcerzak
Images brutes de: pixabay.com

© 2018 by Lech Balcerzak. All rights reserved.
Tous Droits Réservés.
Aucune partie de ce livre ne peut être reproduite, stockée, ou transmise
par quelque procédé que ce soit sans l'autorisation écrite de l'auteur

"Paris" - La peinture créée par Lech Balcerzak et imprimée en couleurs sur papier de luxe dans son livre de coloriage artistique "Become a Painter" (Deviens un peintre), Volume 2 "Painted France".

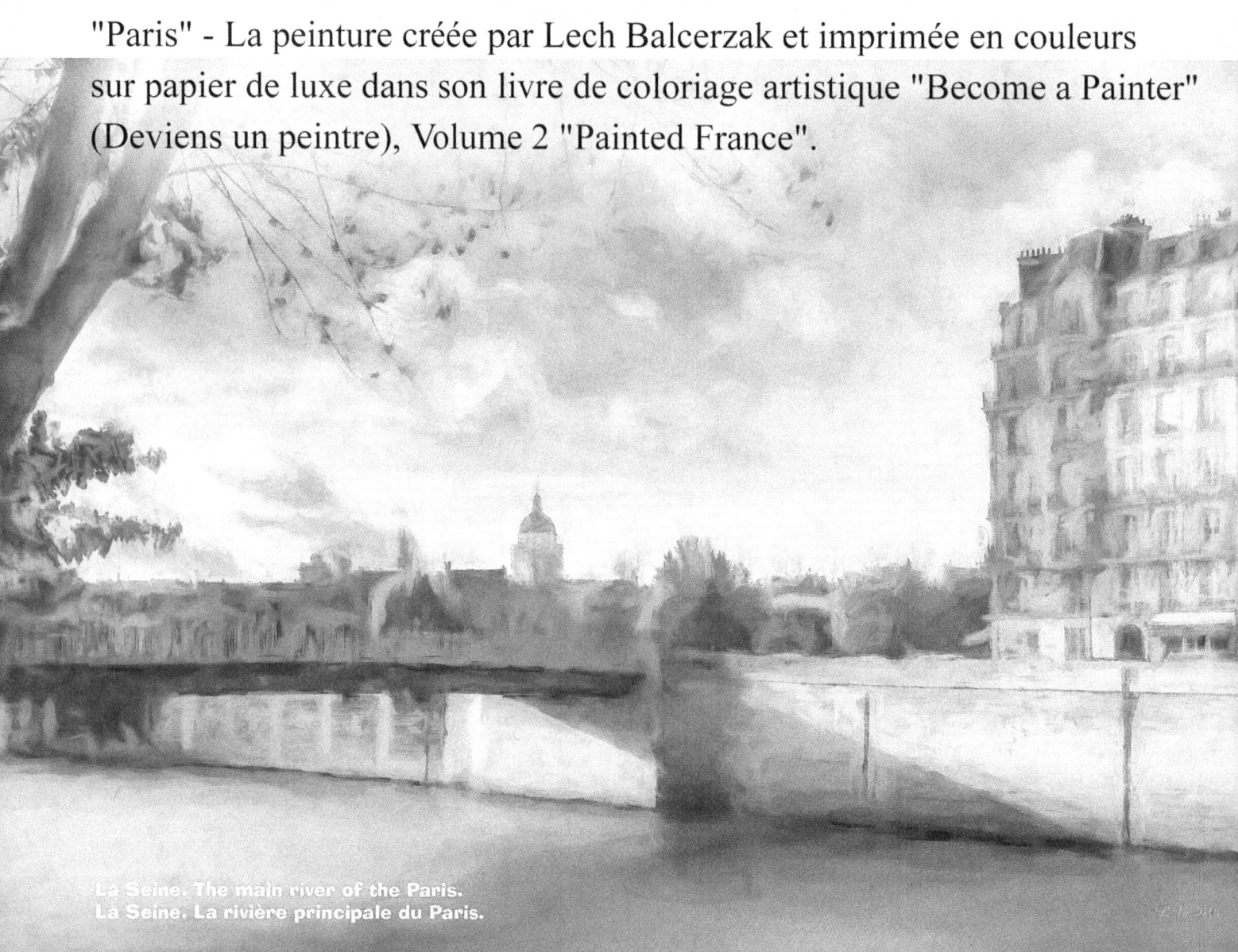

La Seine. The main river of the Paris.
La Seine. La rivière principale du Paris.

Lech est un artiste graphique, photographe, compositeur de musique, journaliste et écrivain scientifique né en Pologne.

Ses articles et ses livres traitent de trois sujets principaux:
la science populaire, la médecine et l'éducation des enfants et des adultes. Les langues étrangères et la culture, la charité et les activités sociales sont une partie importante de ses intérêts.

https://twitter.com/LeshekAboutLife

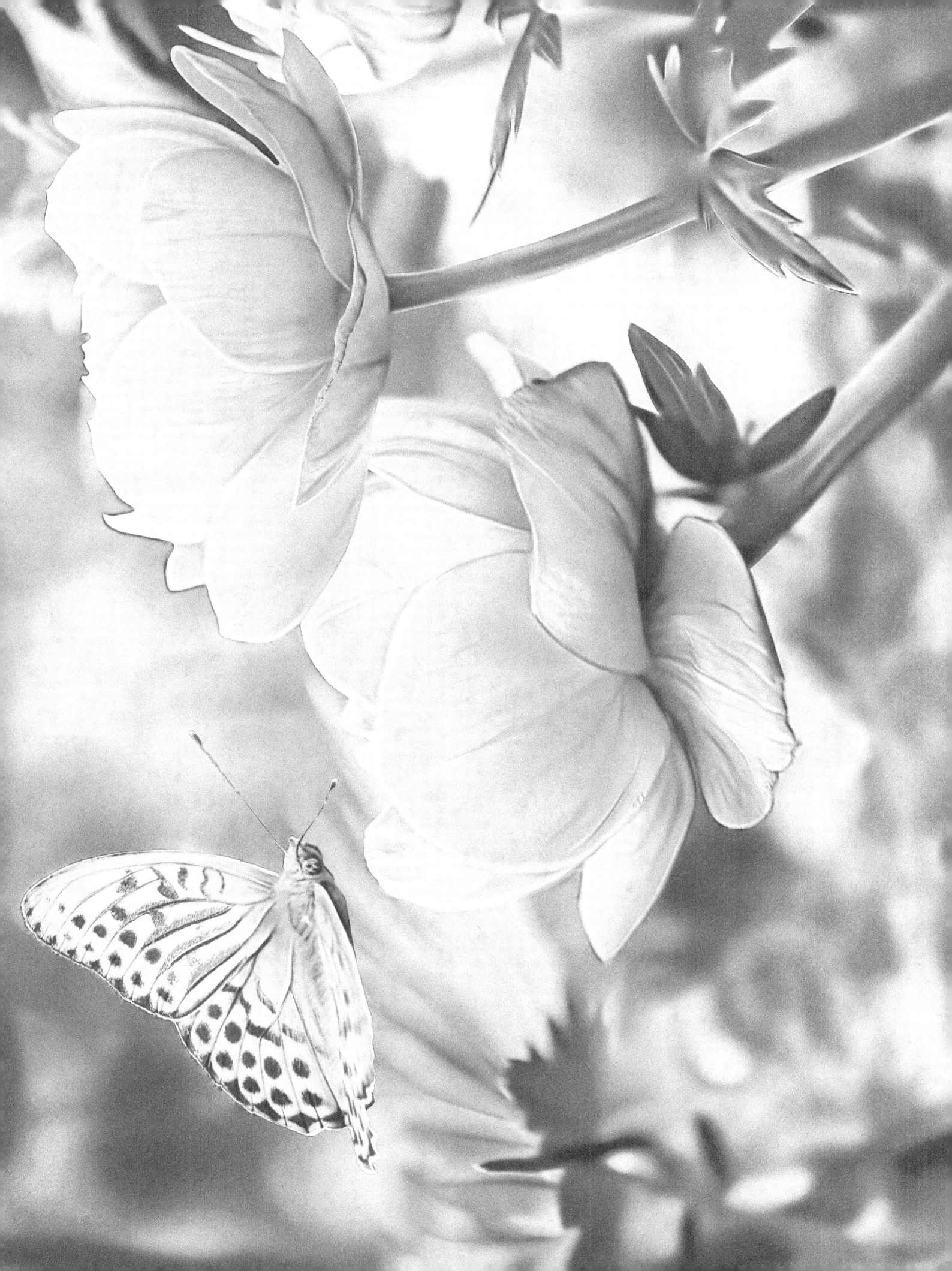

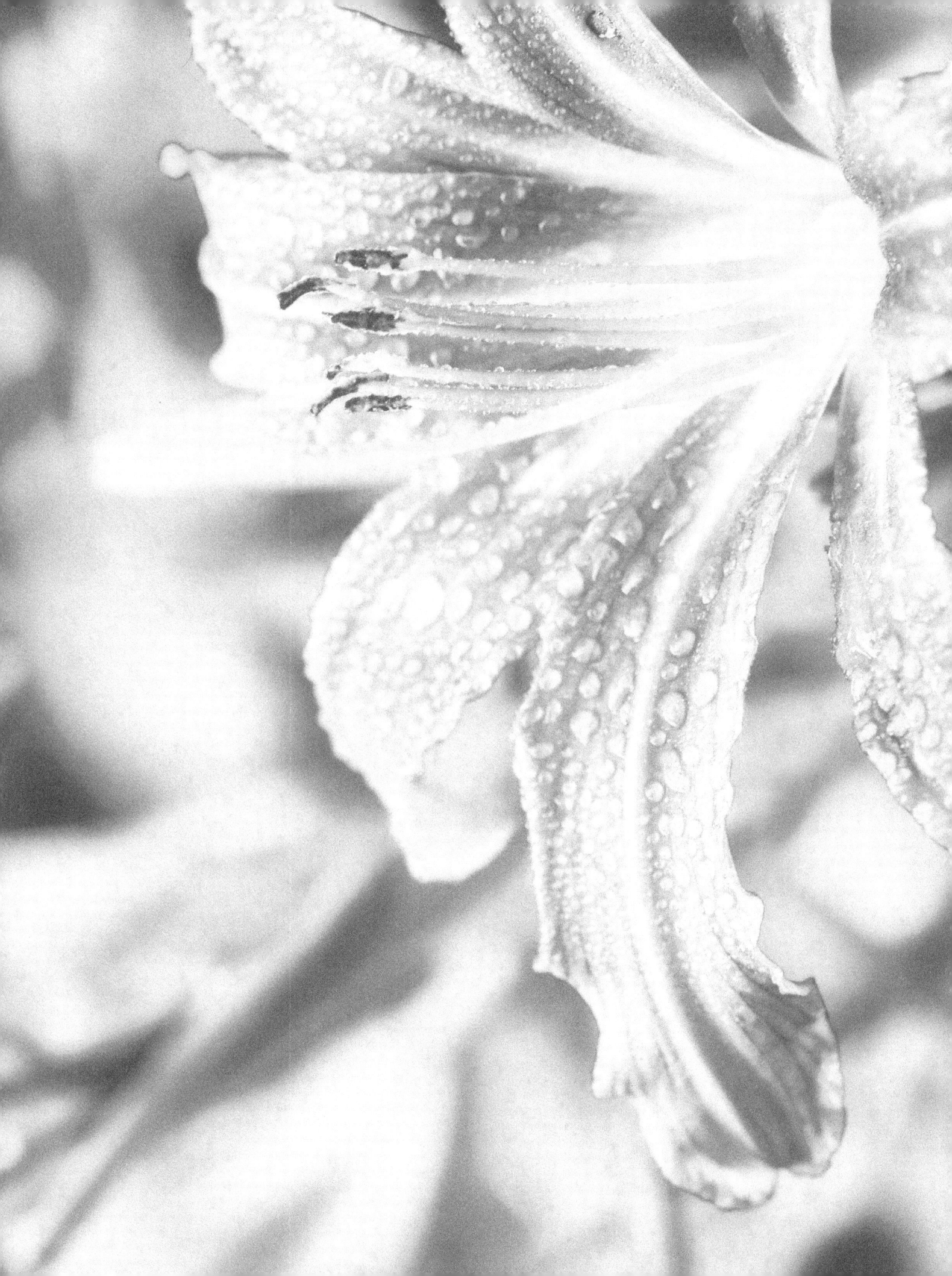

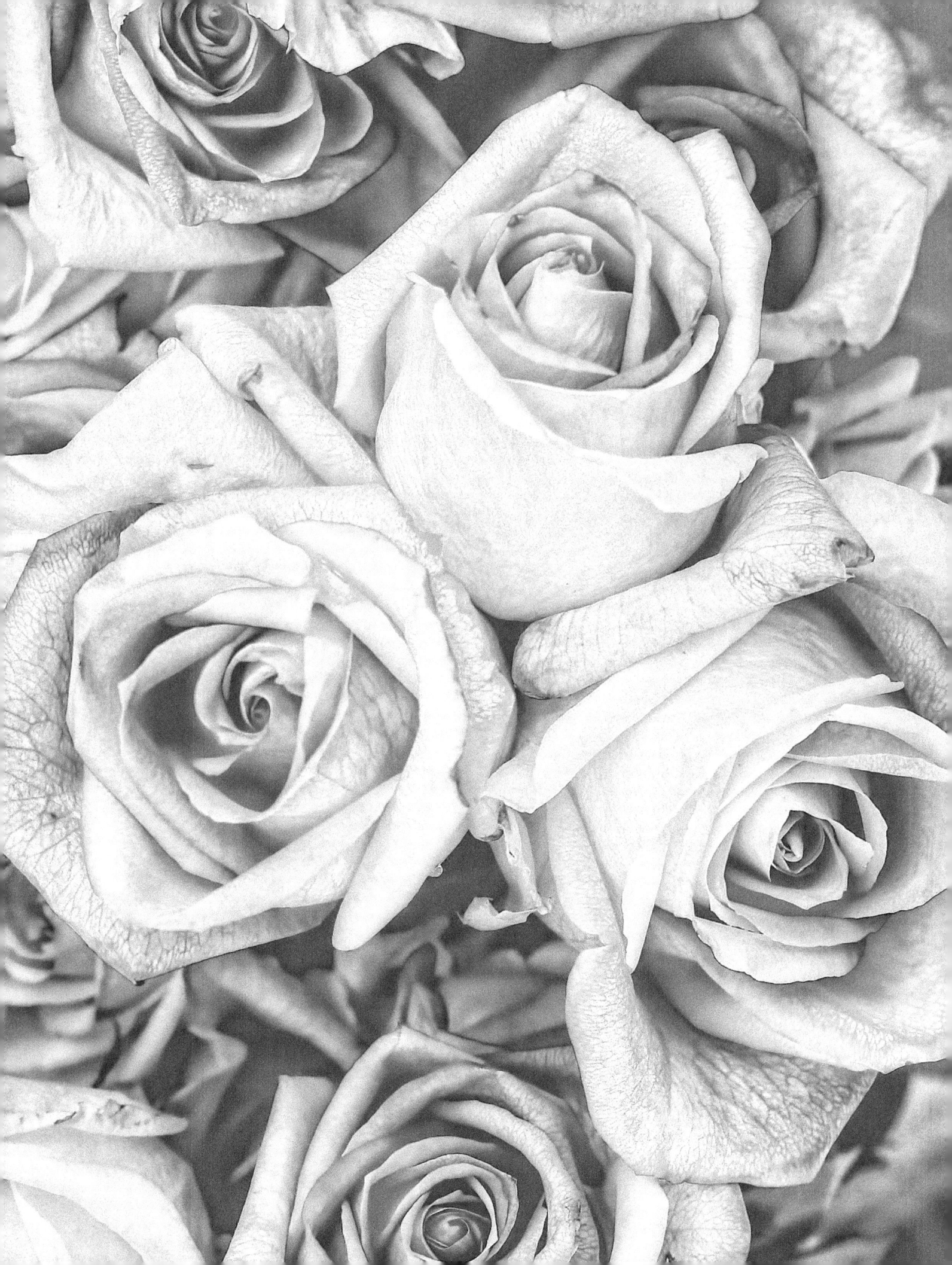

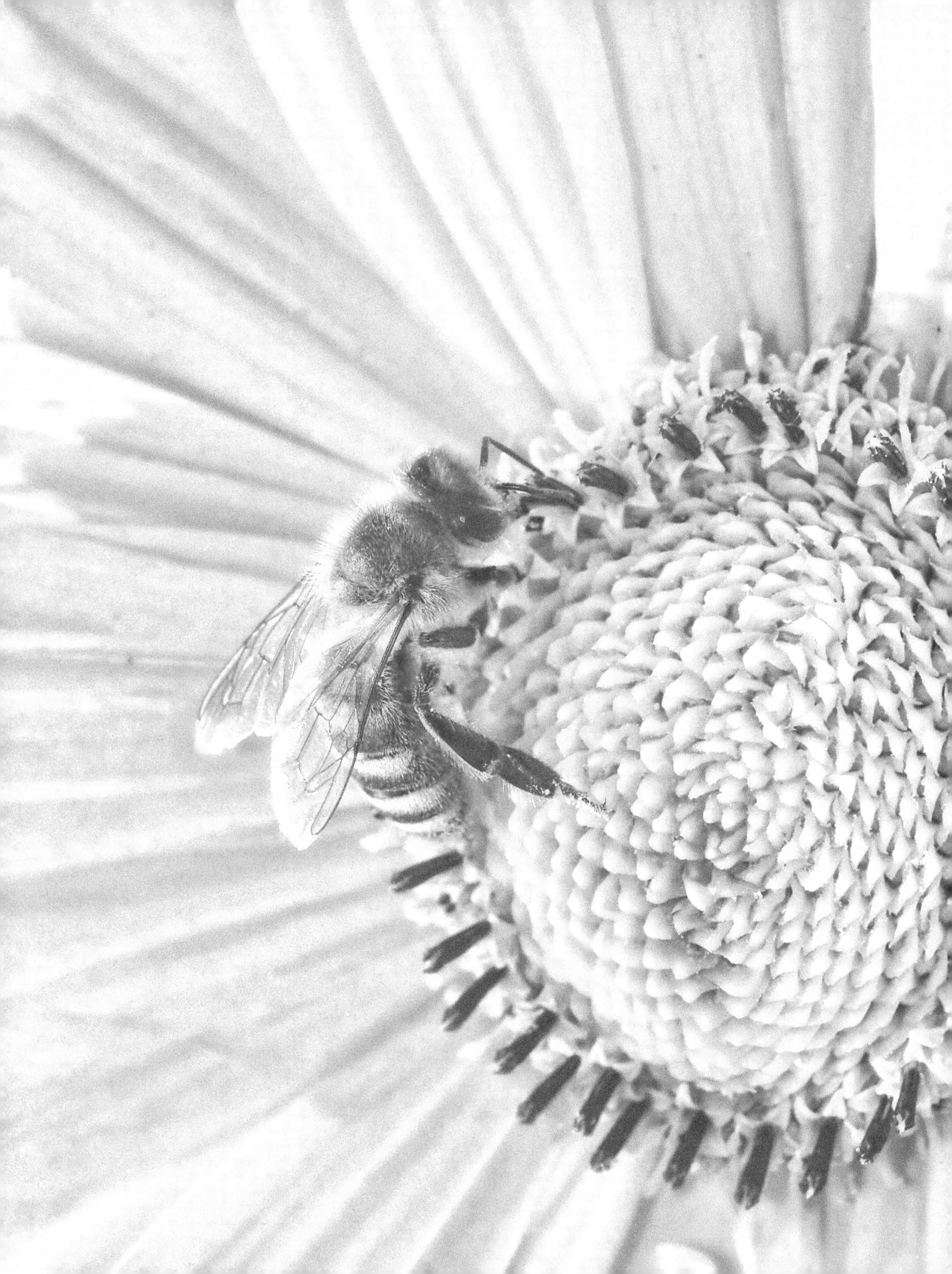

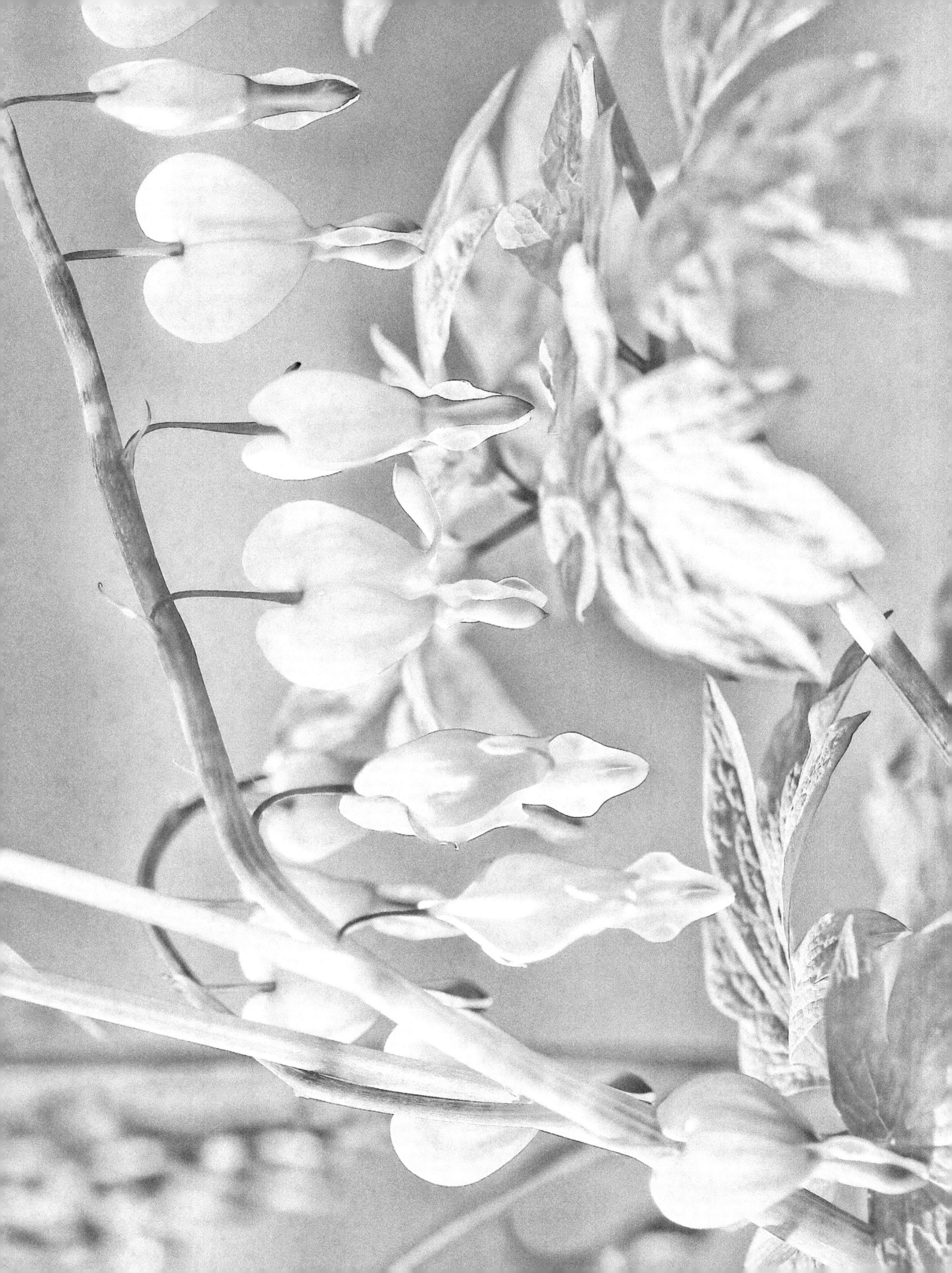

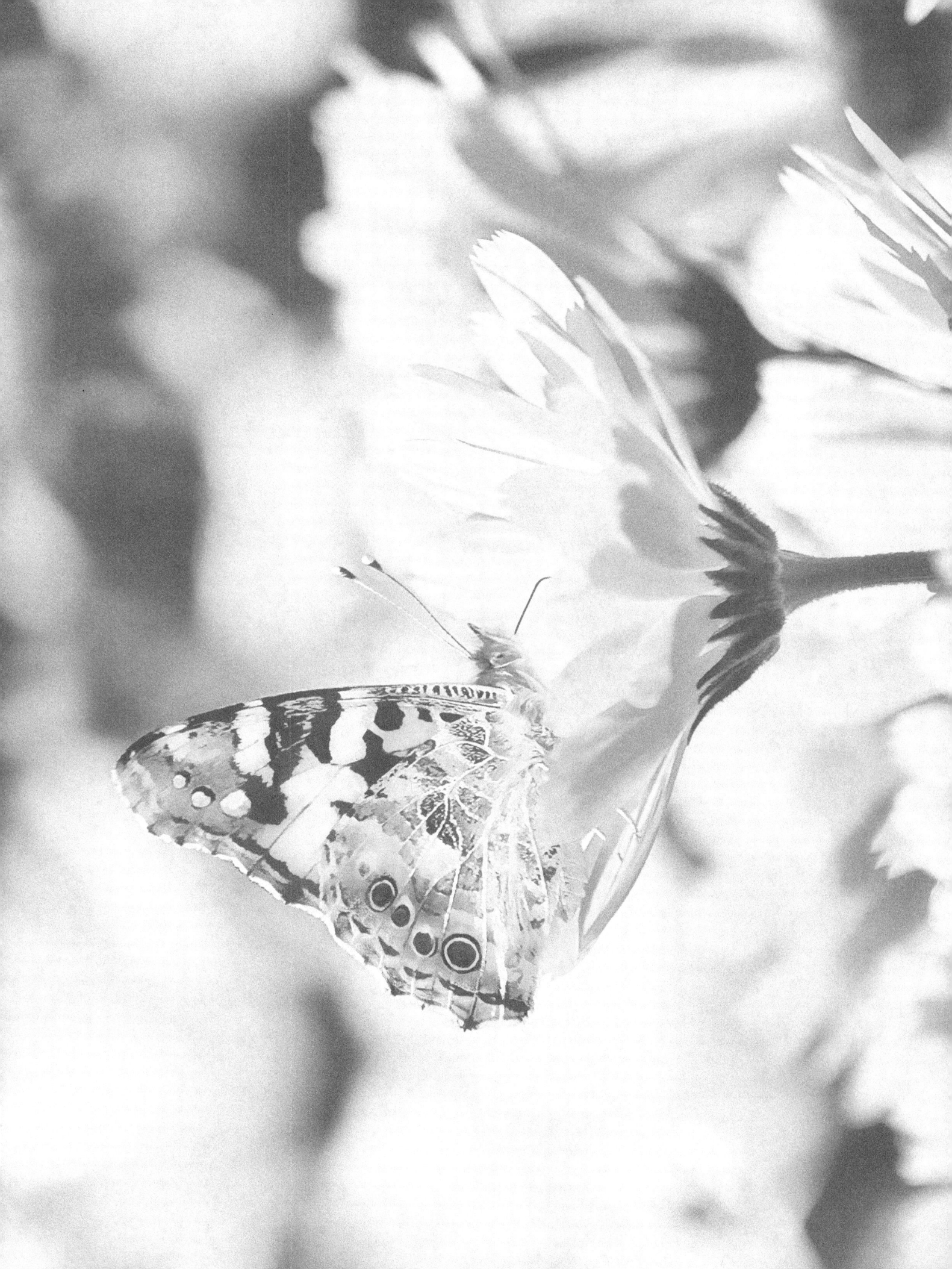

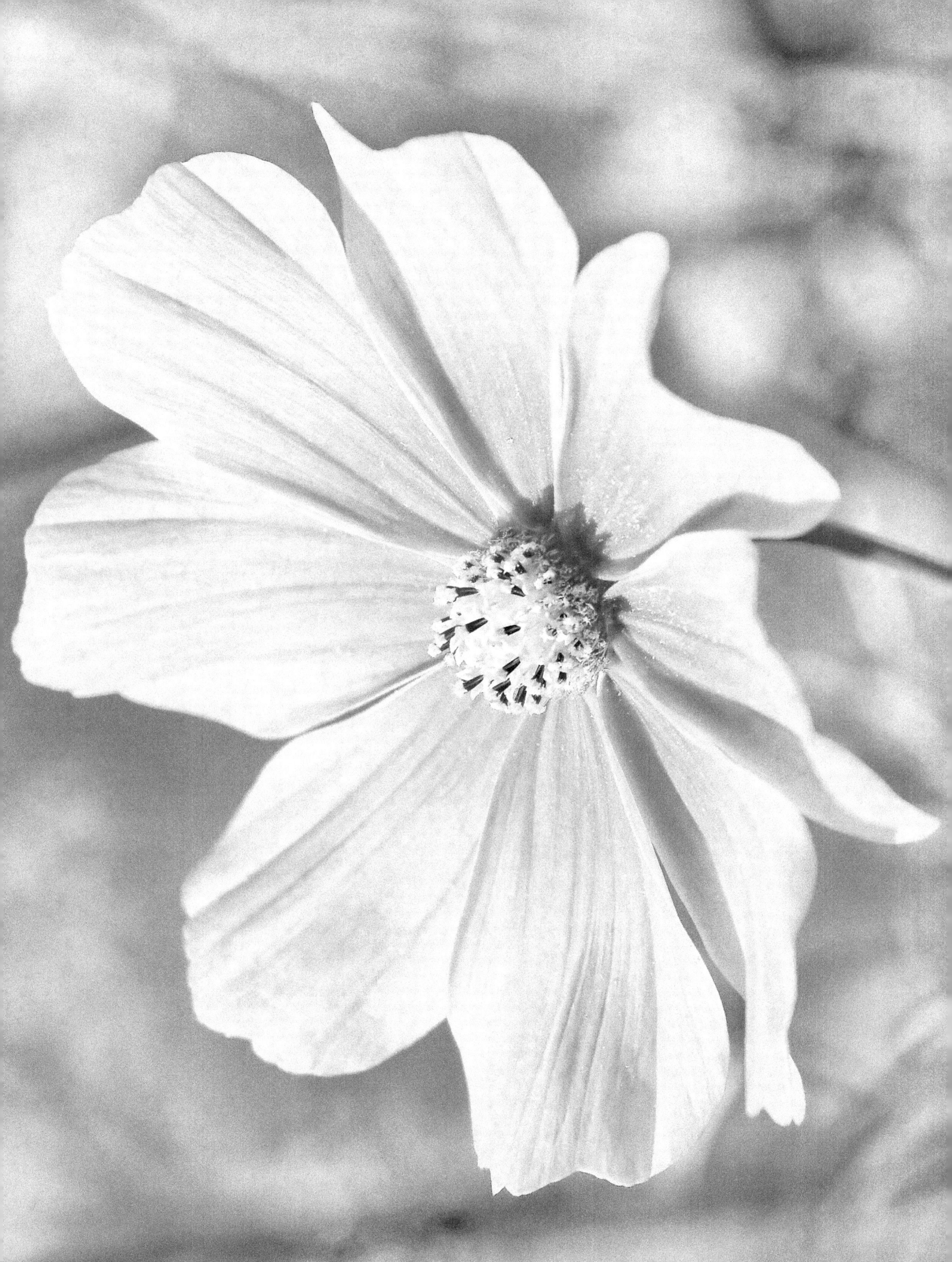

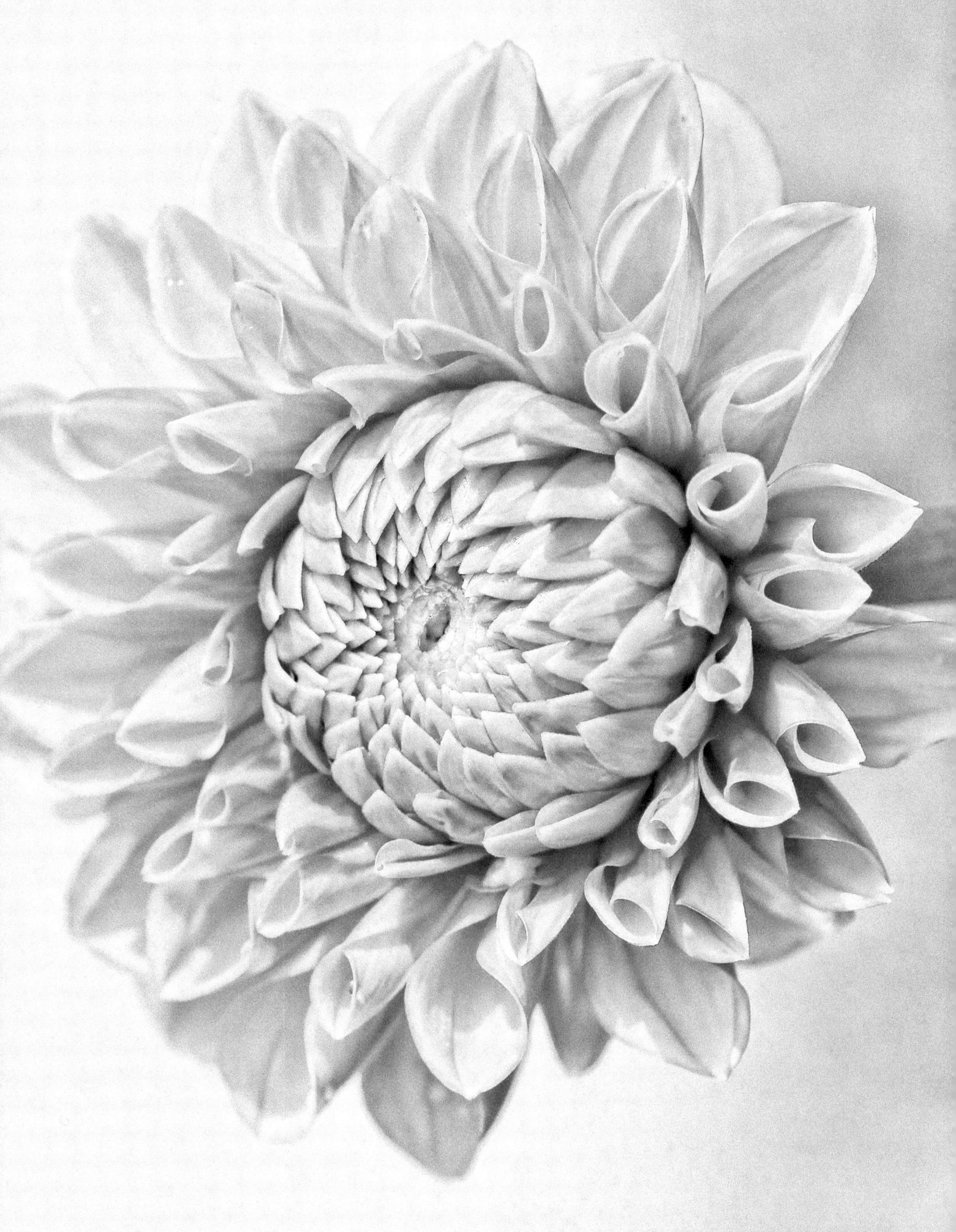

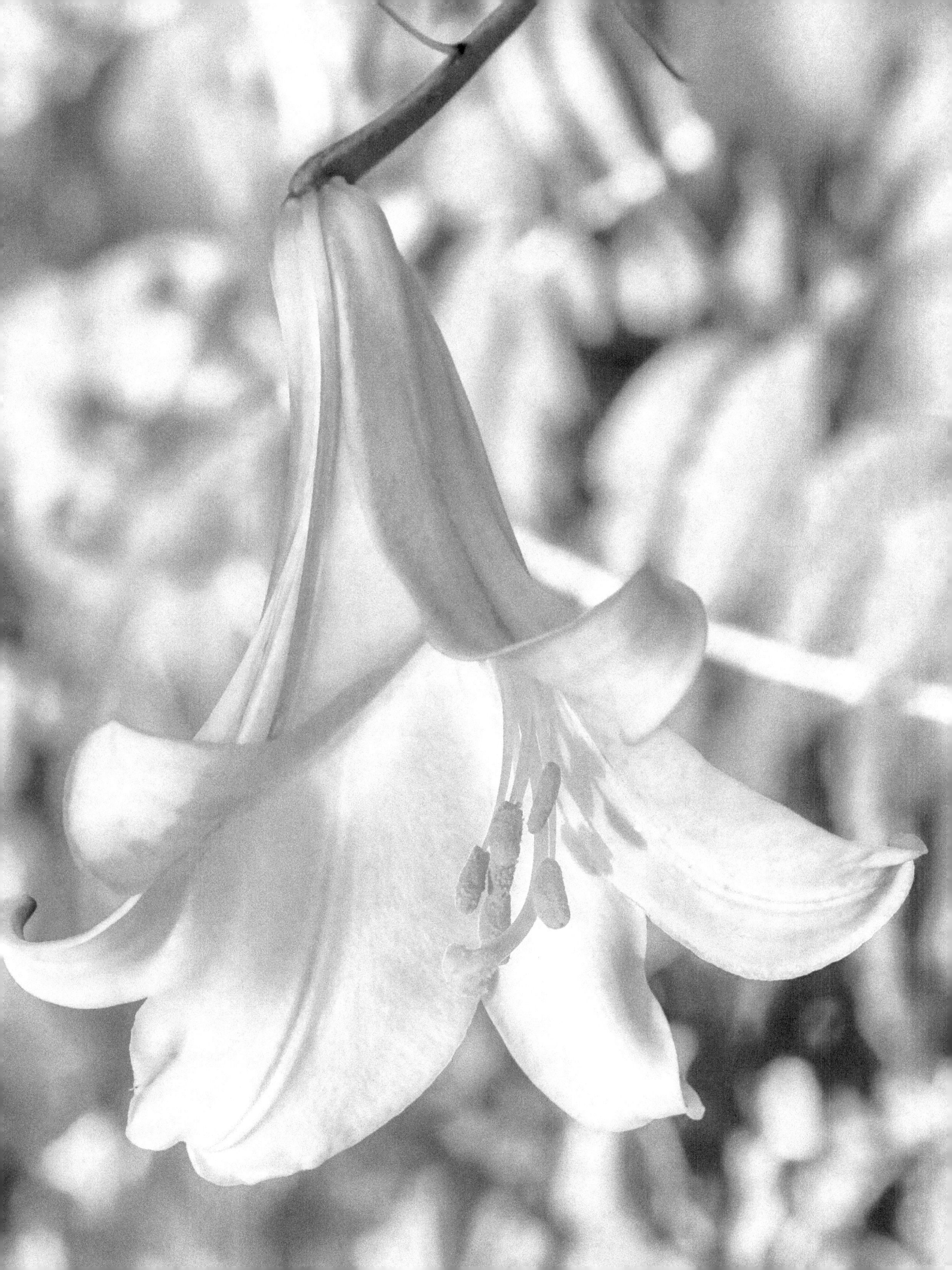

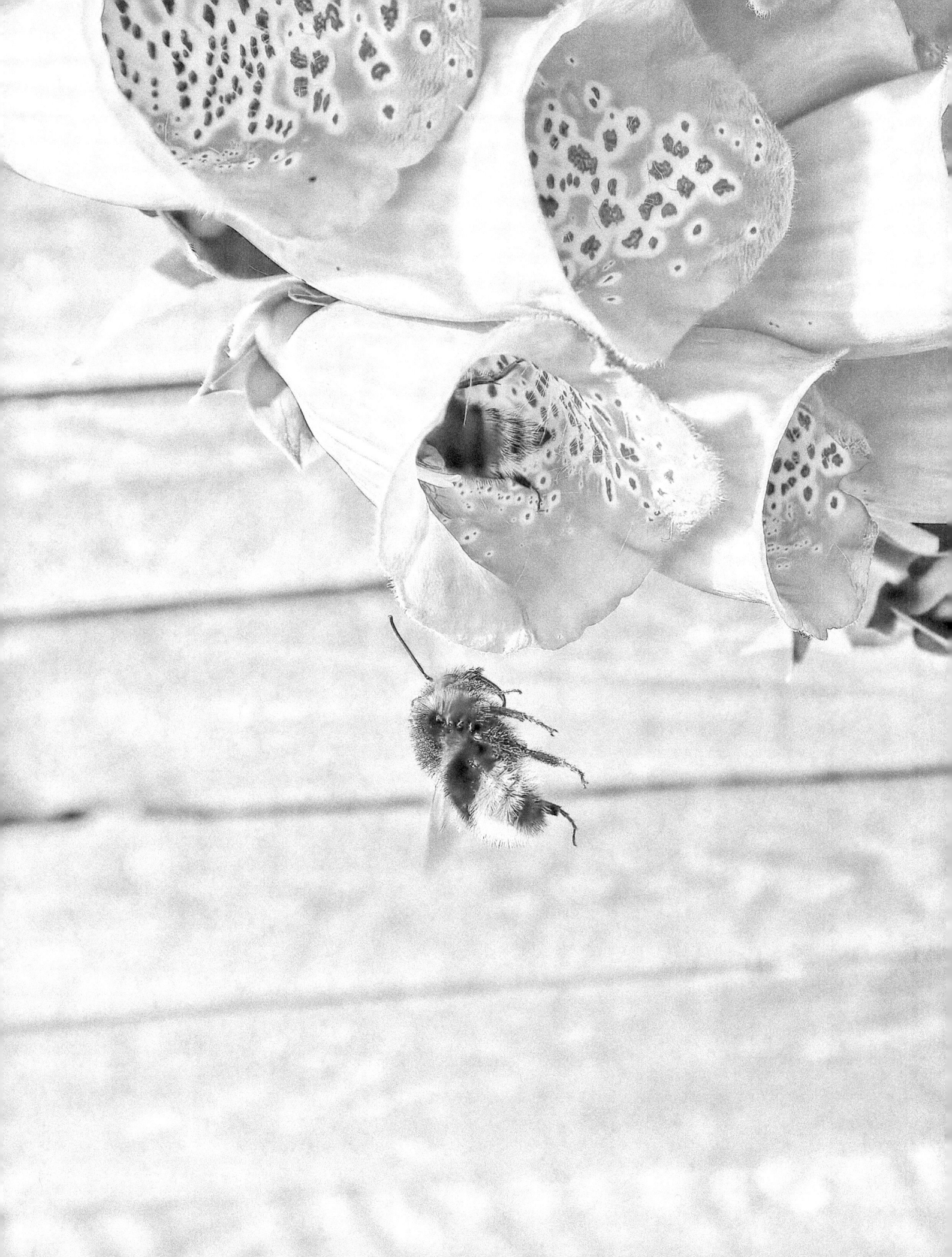

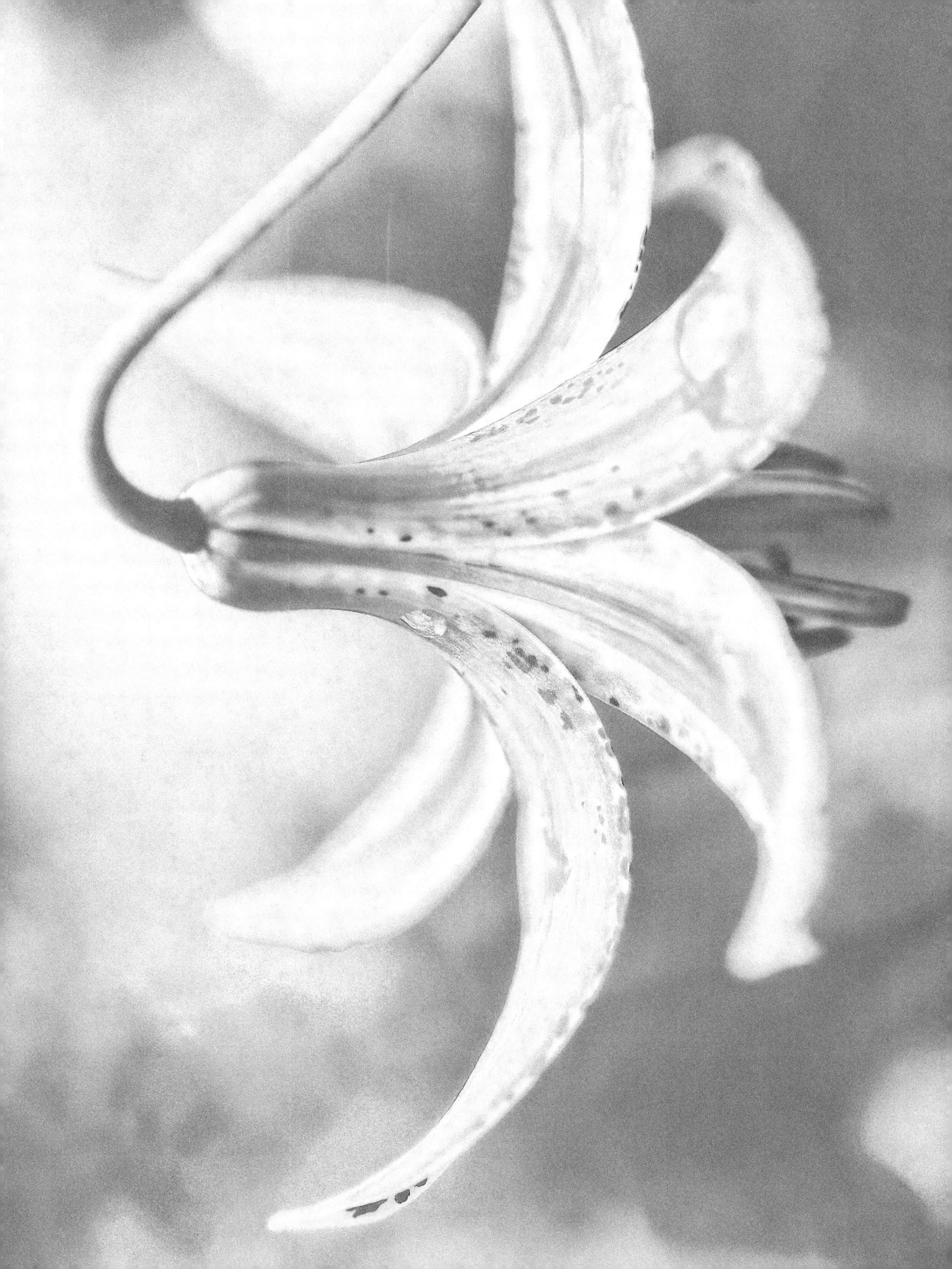

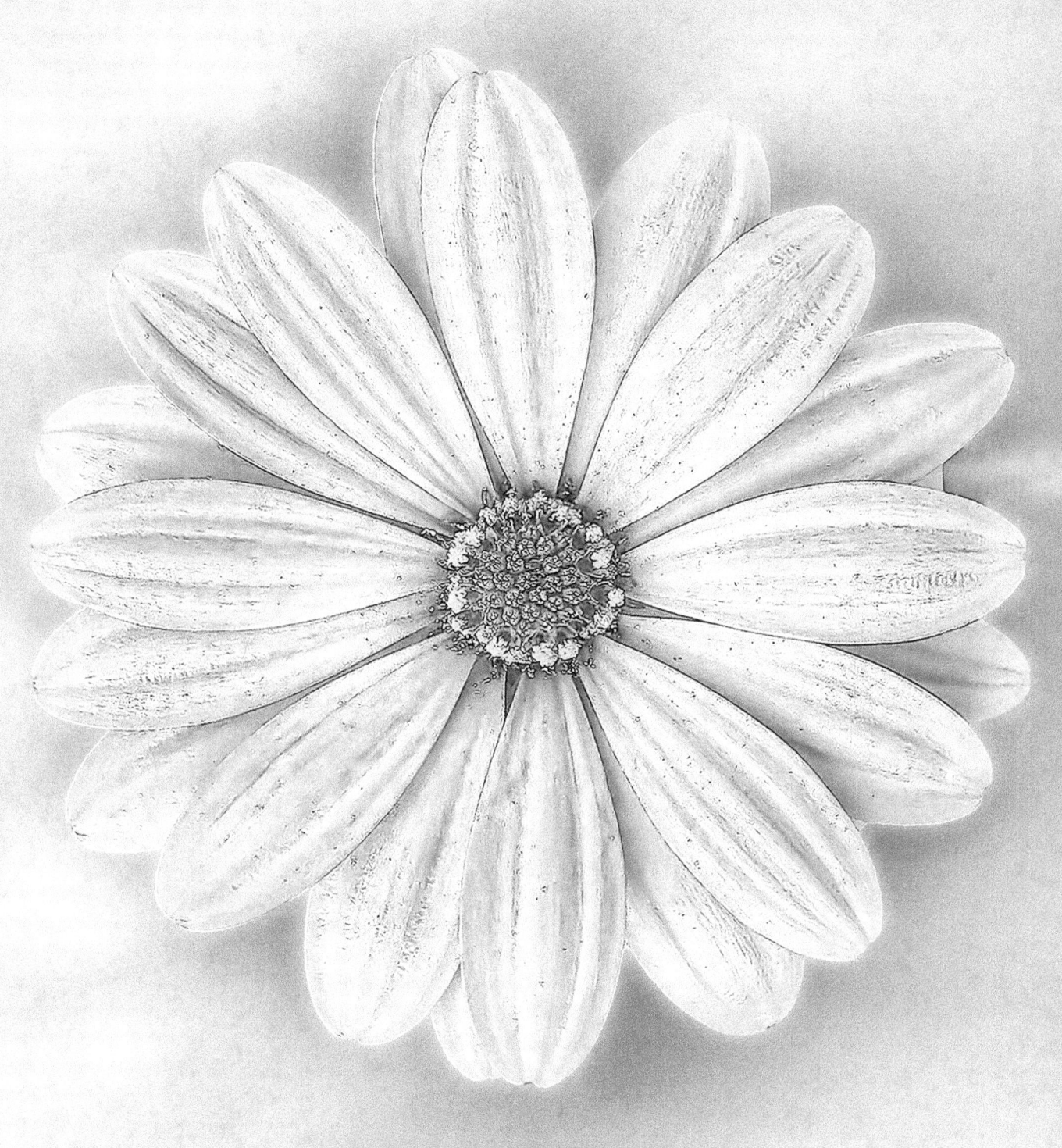

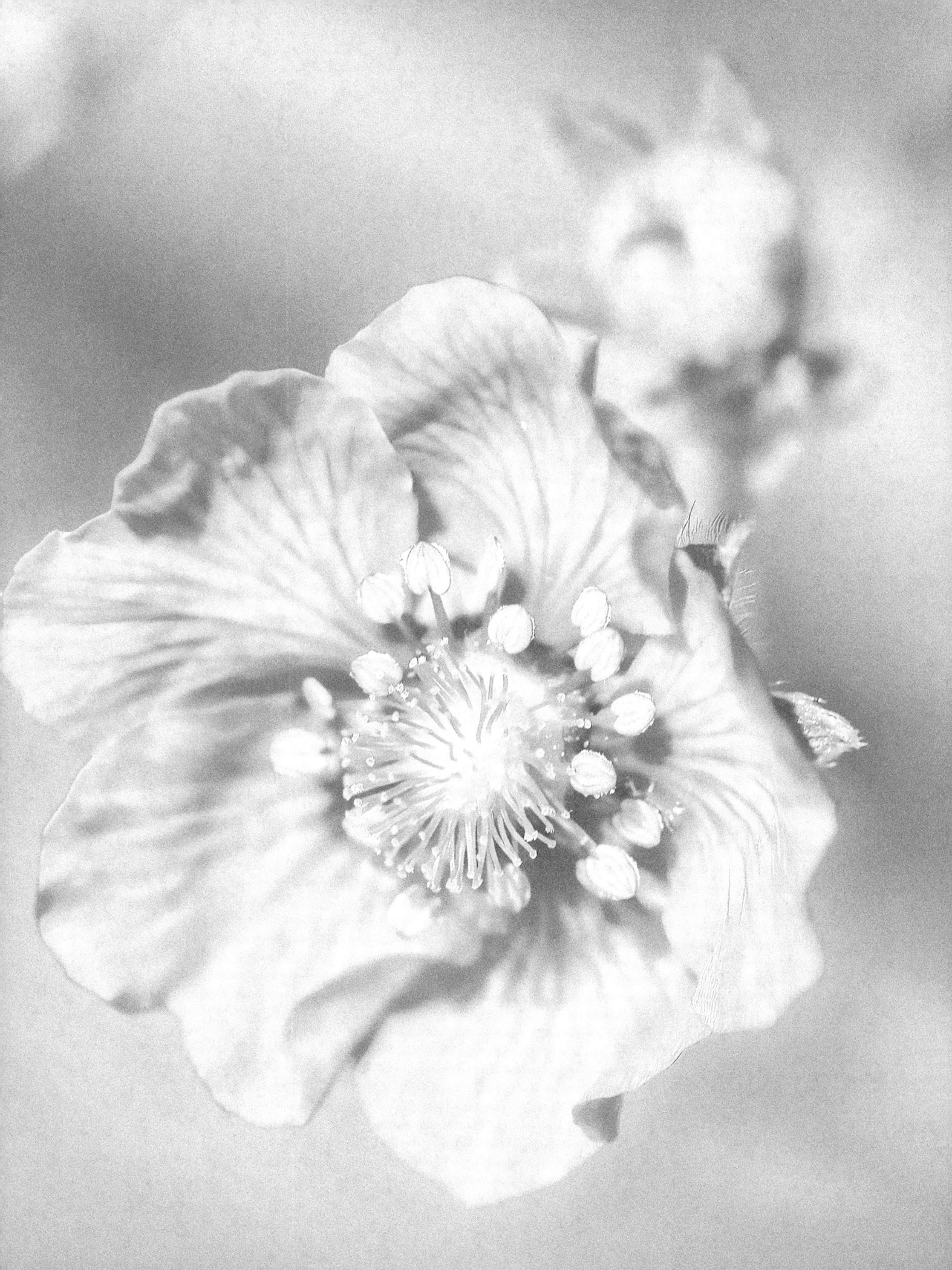

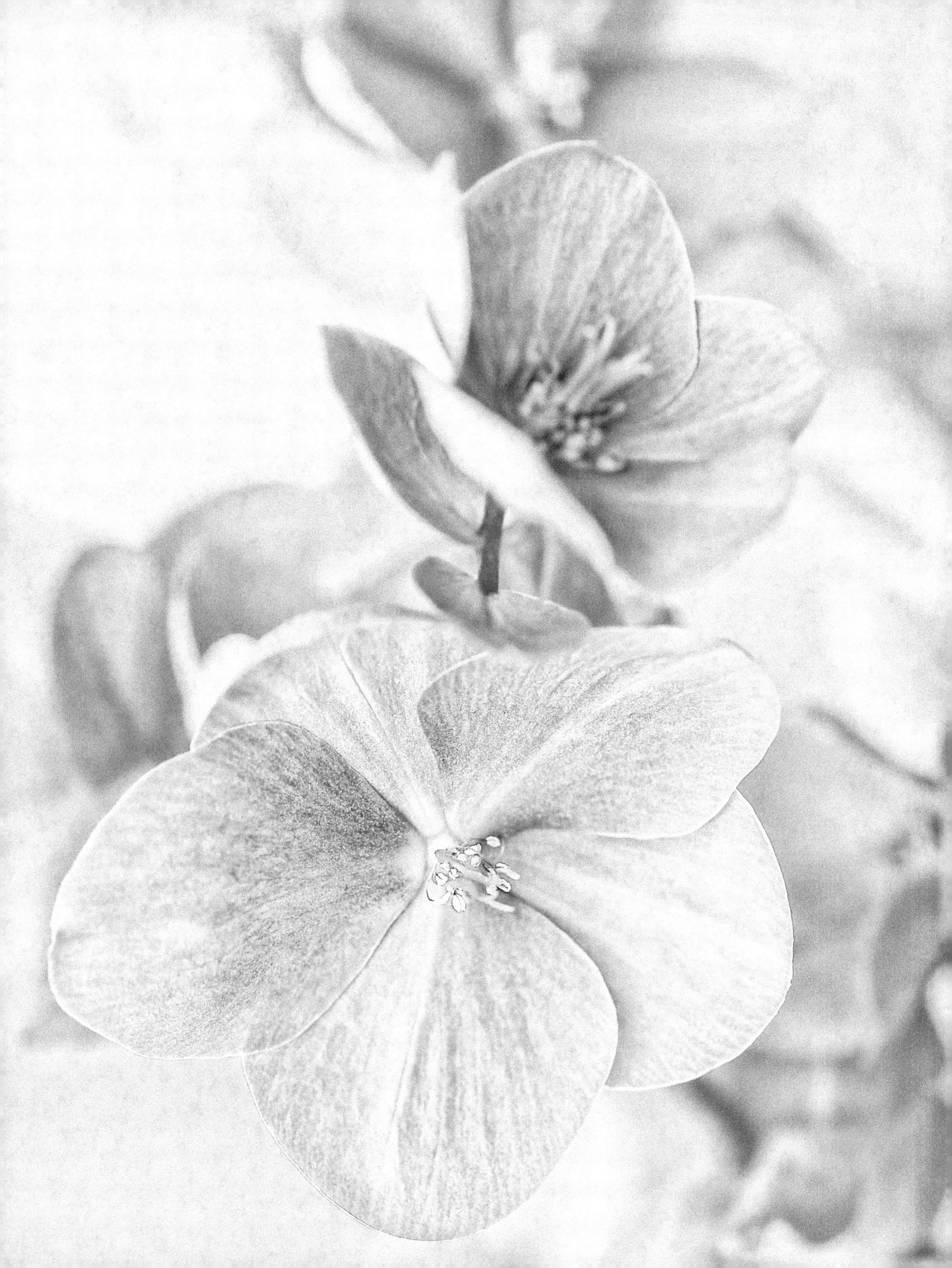

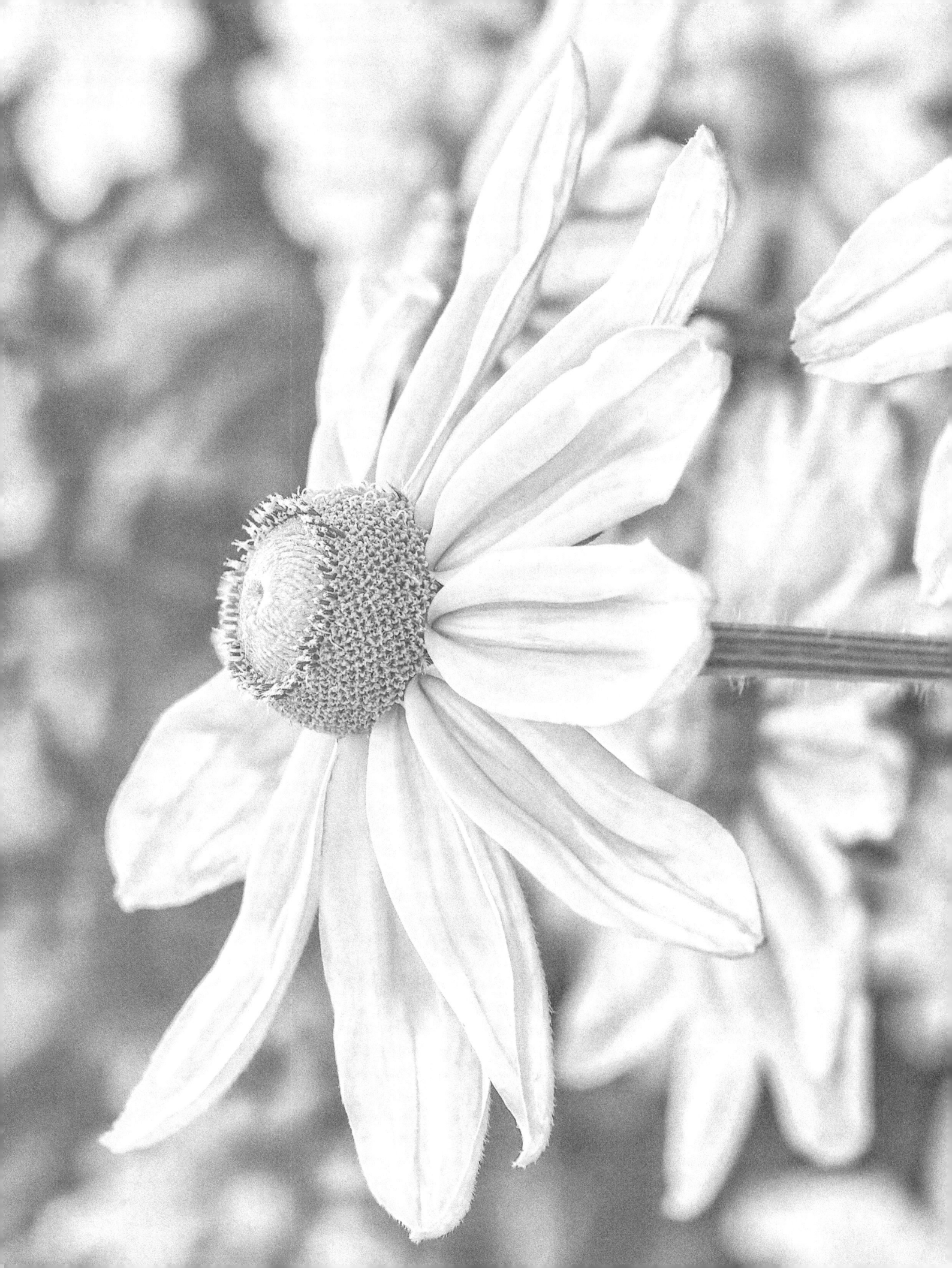

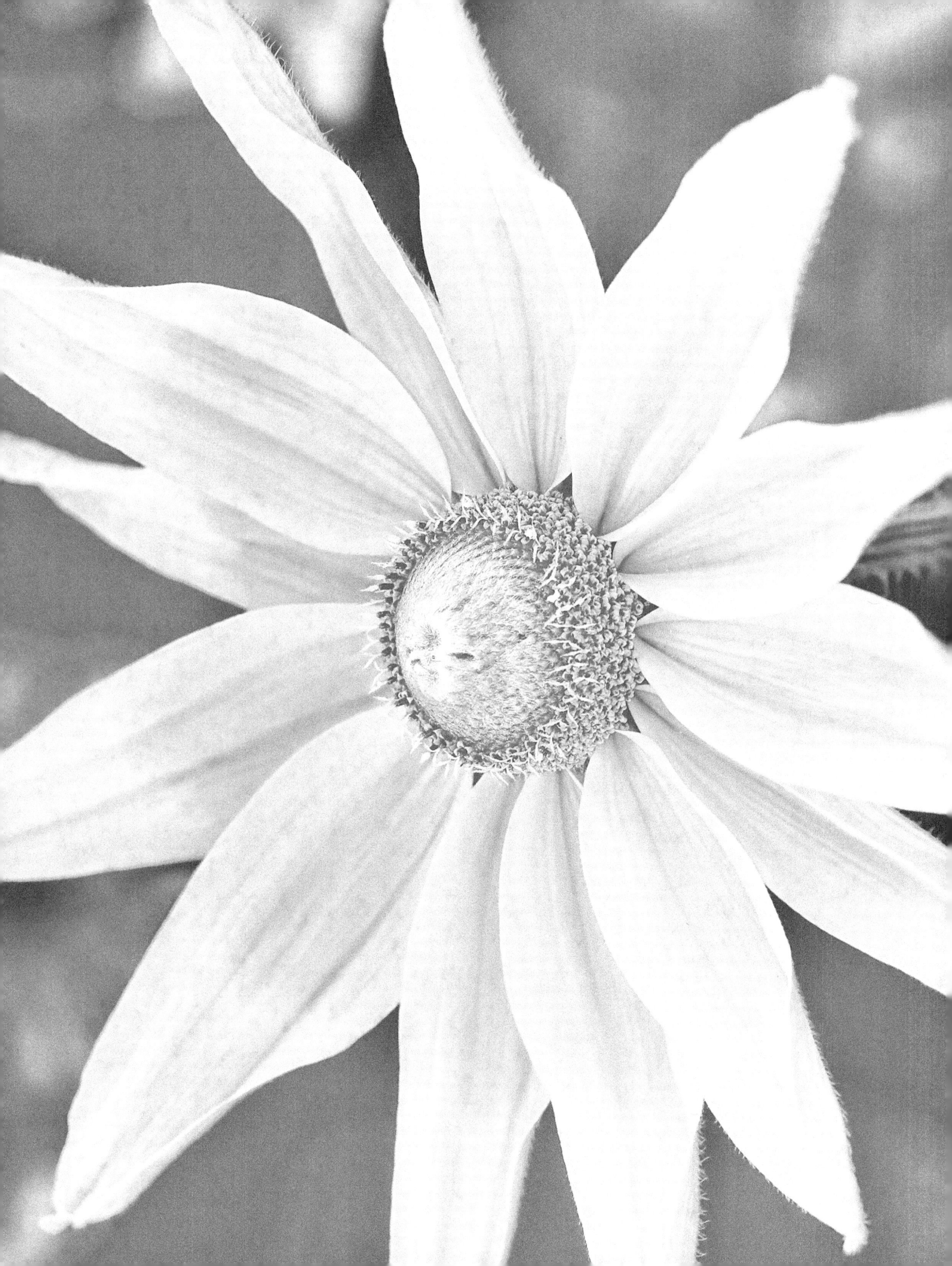

Artwork by

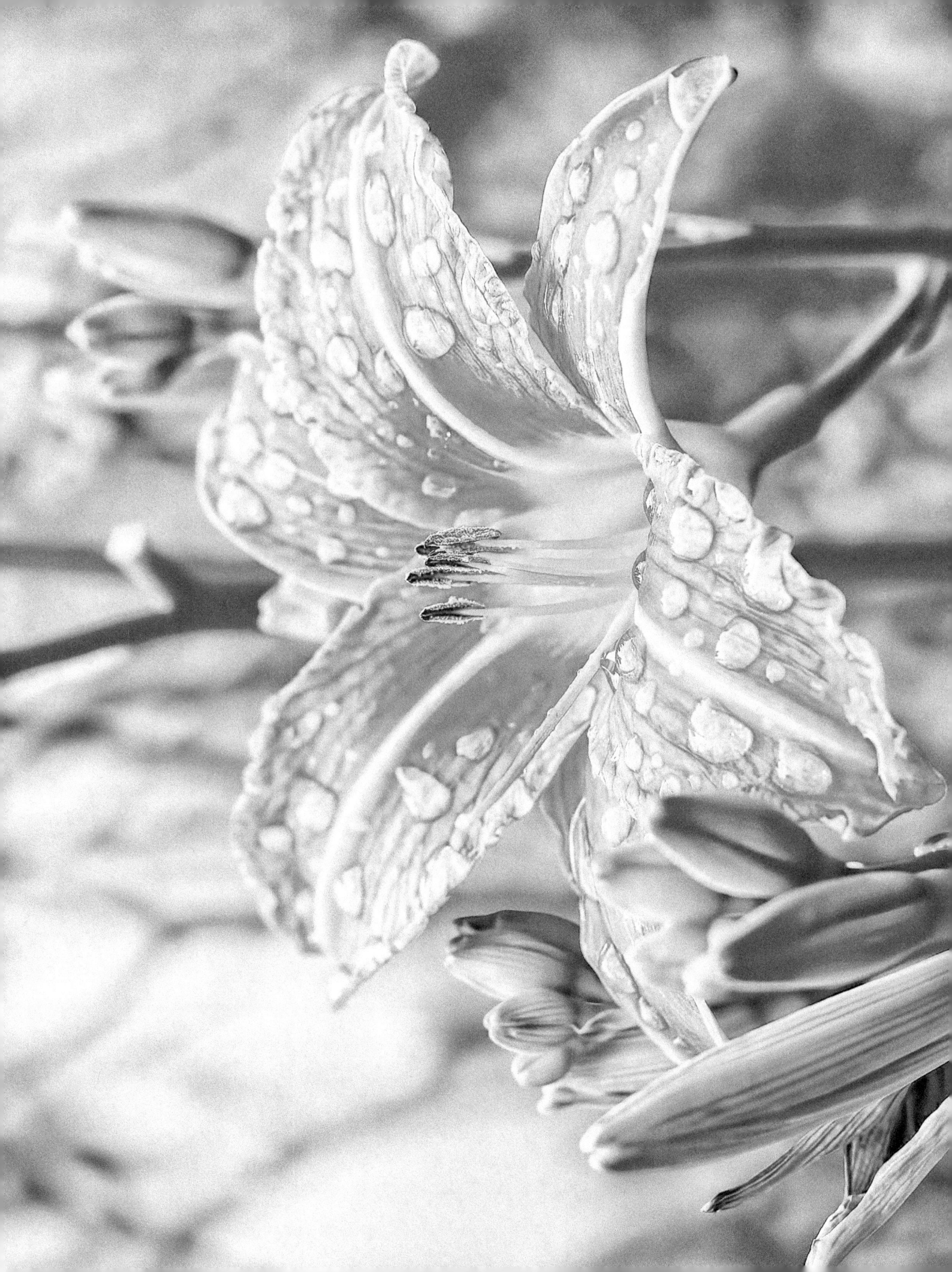

Artwork by / Œuvre par:

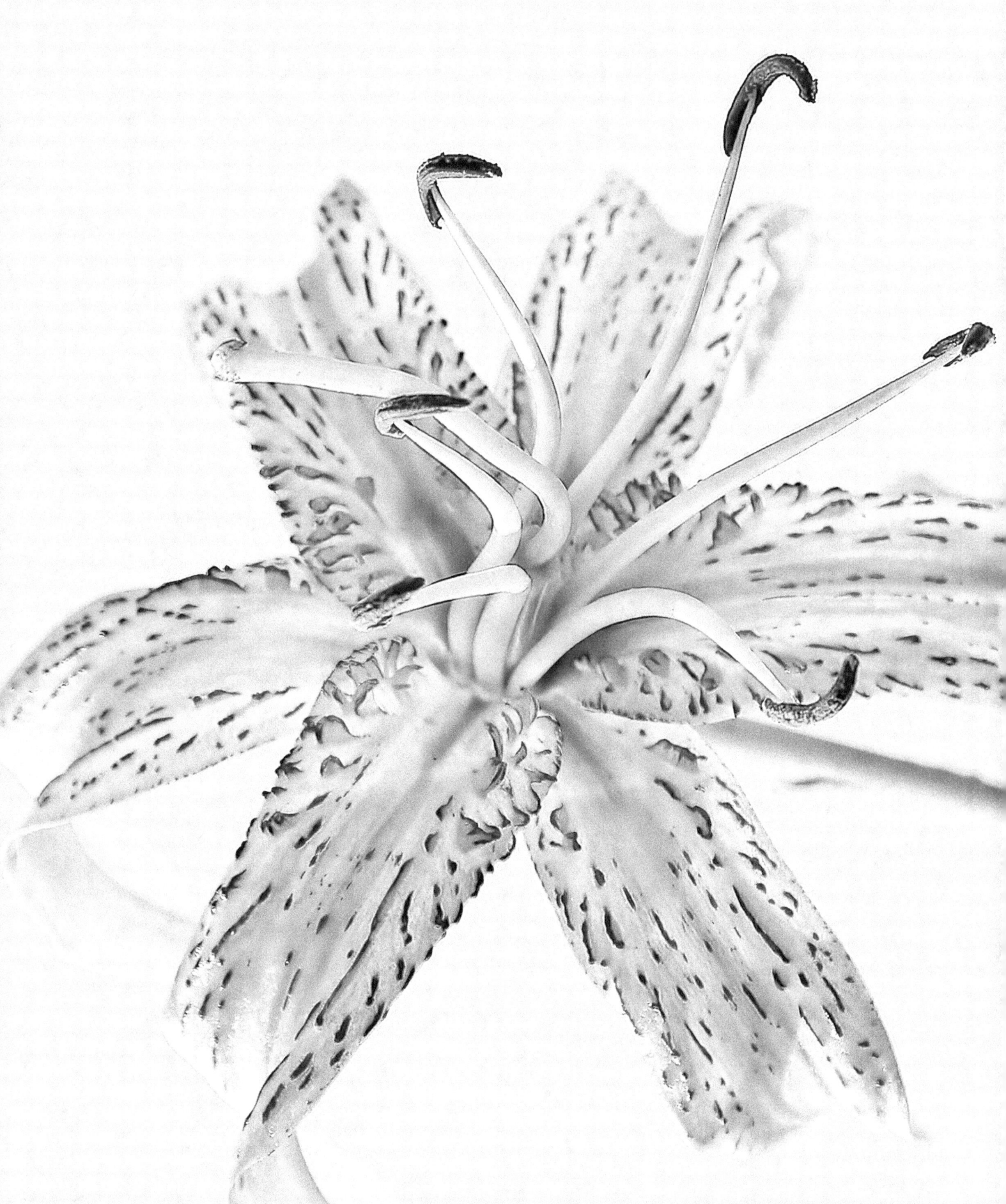

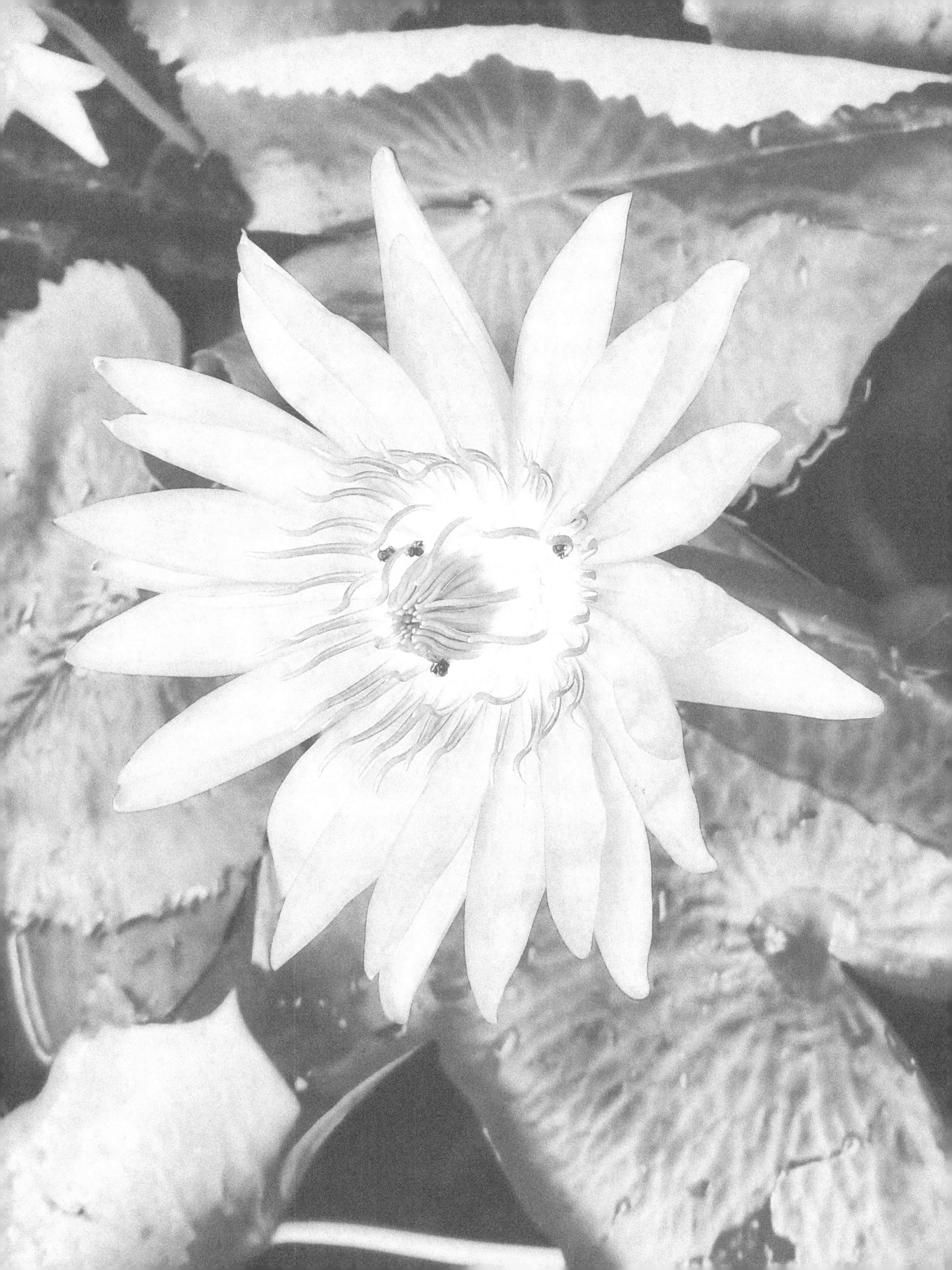

Artwork by / Œuvre par

Artwork by / © Beaux pro

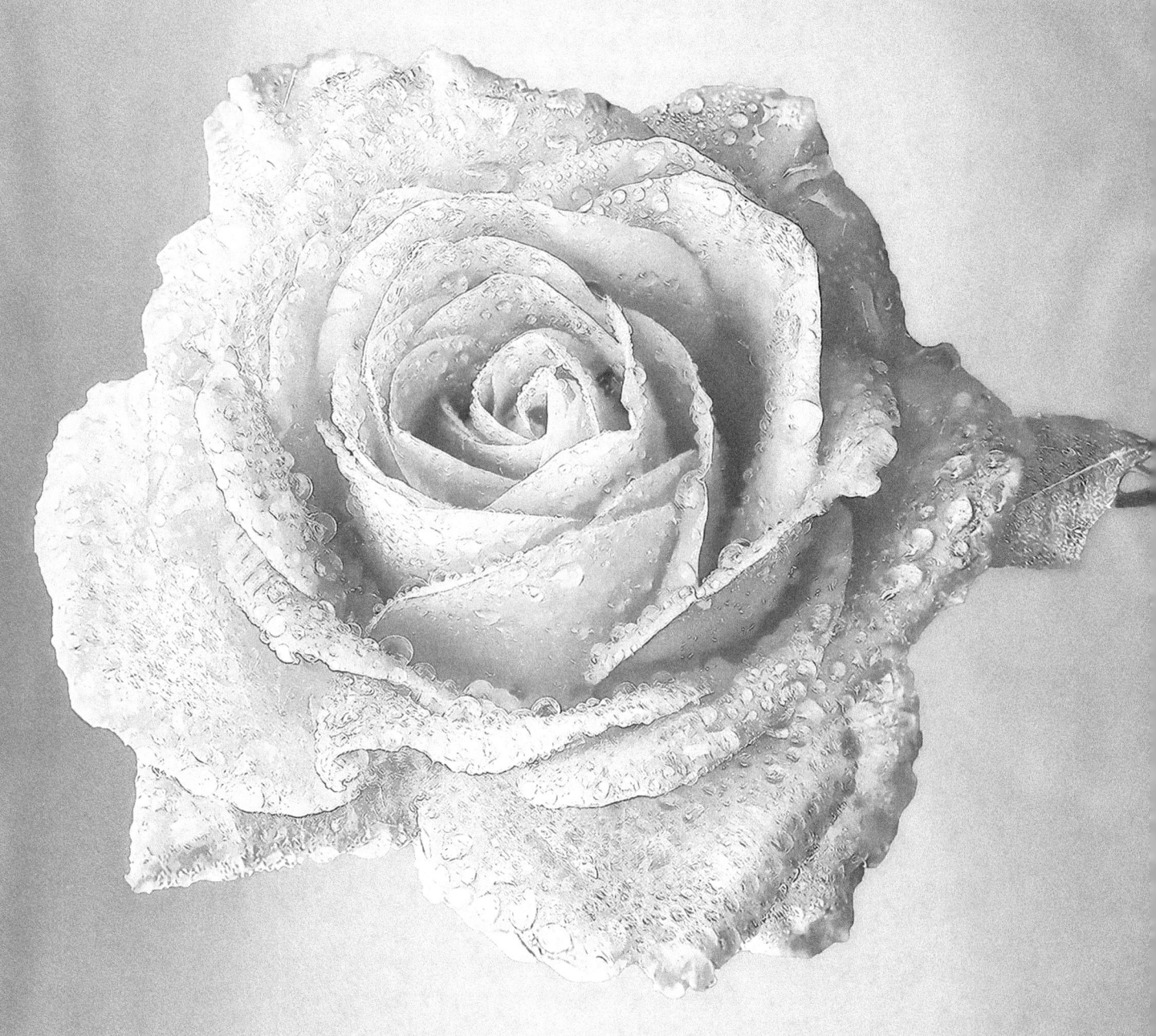

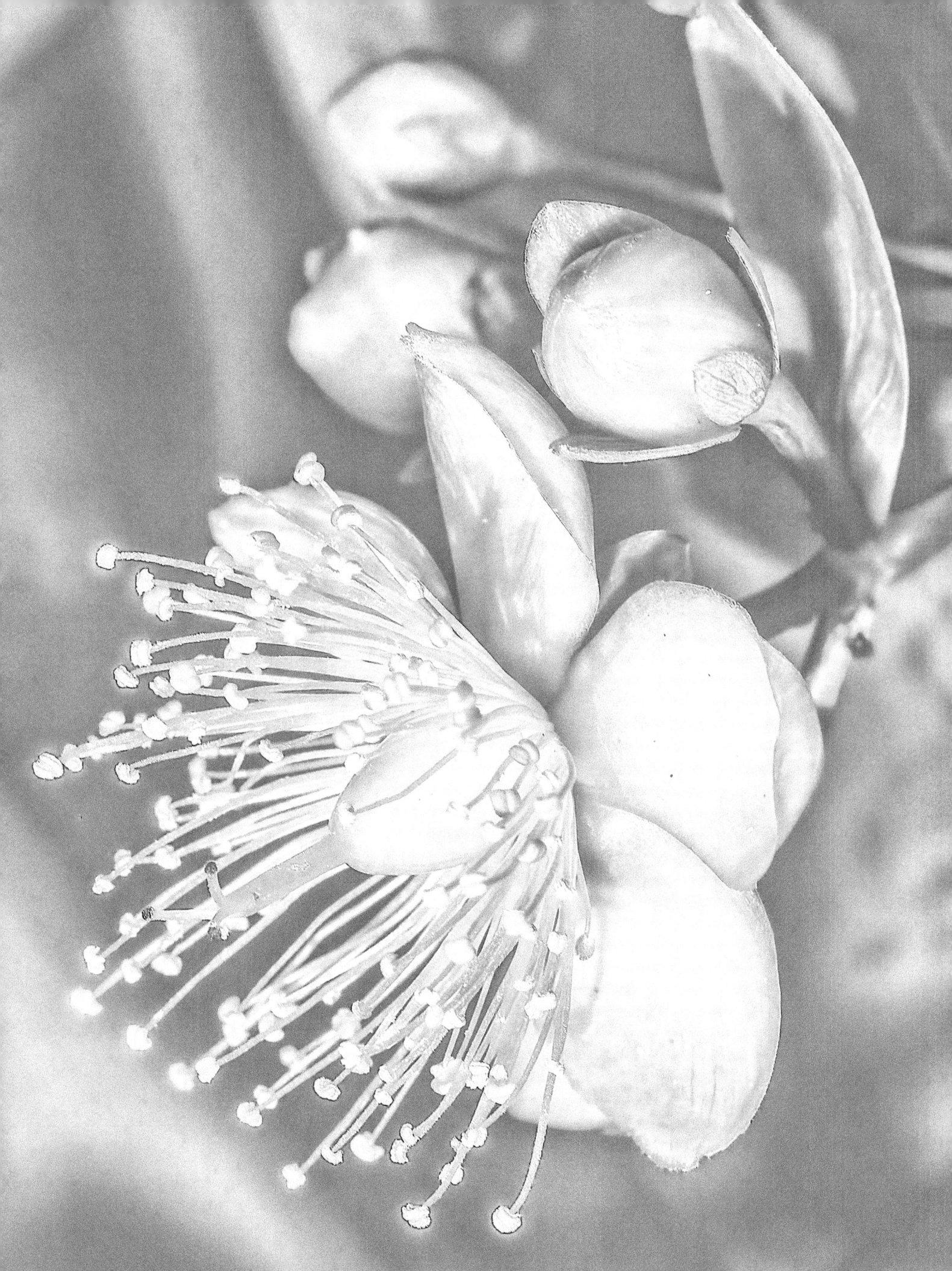

Artwork by / Œuvre par

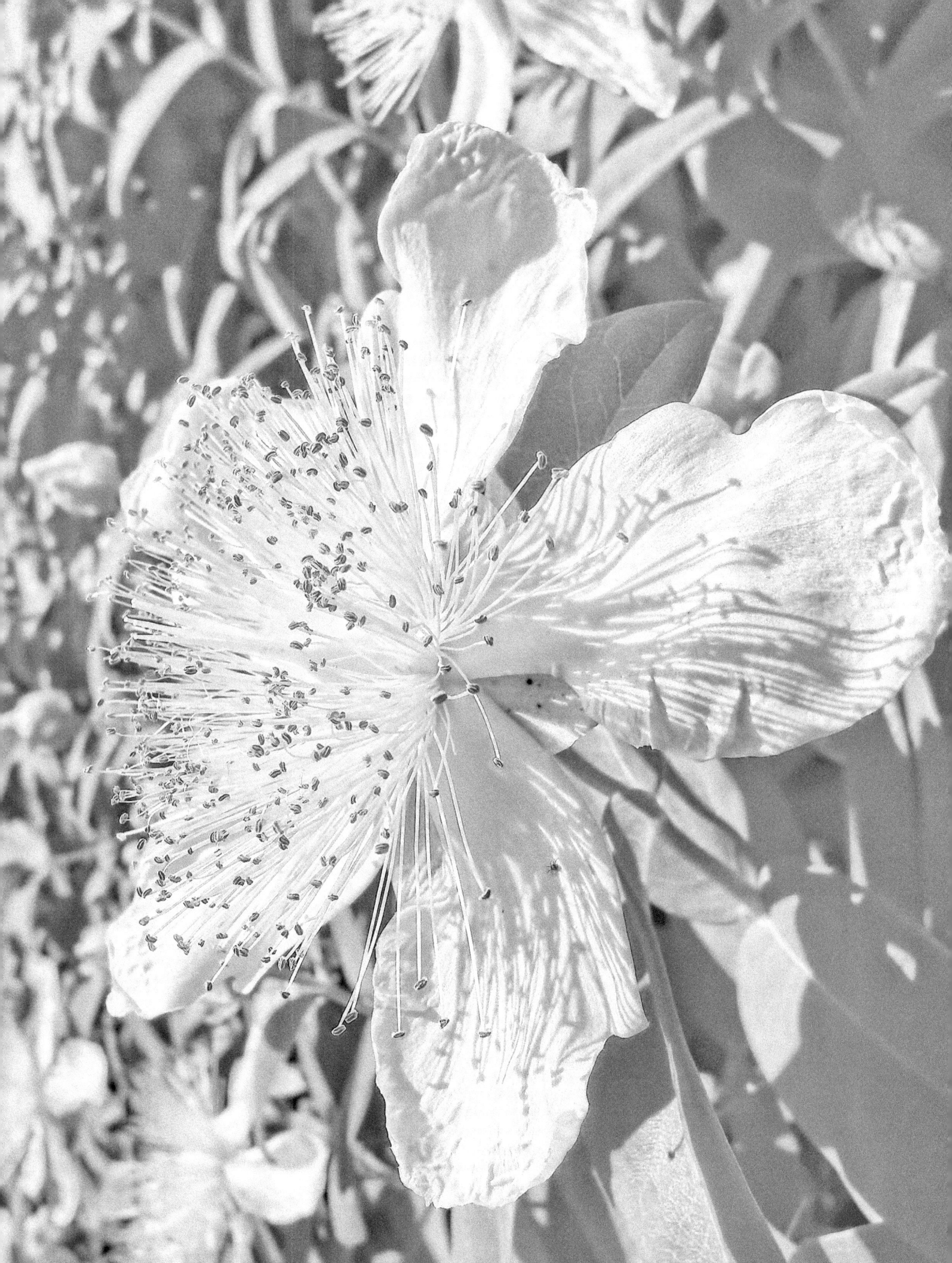

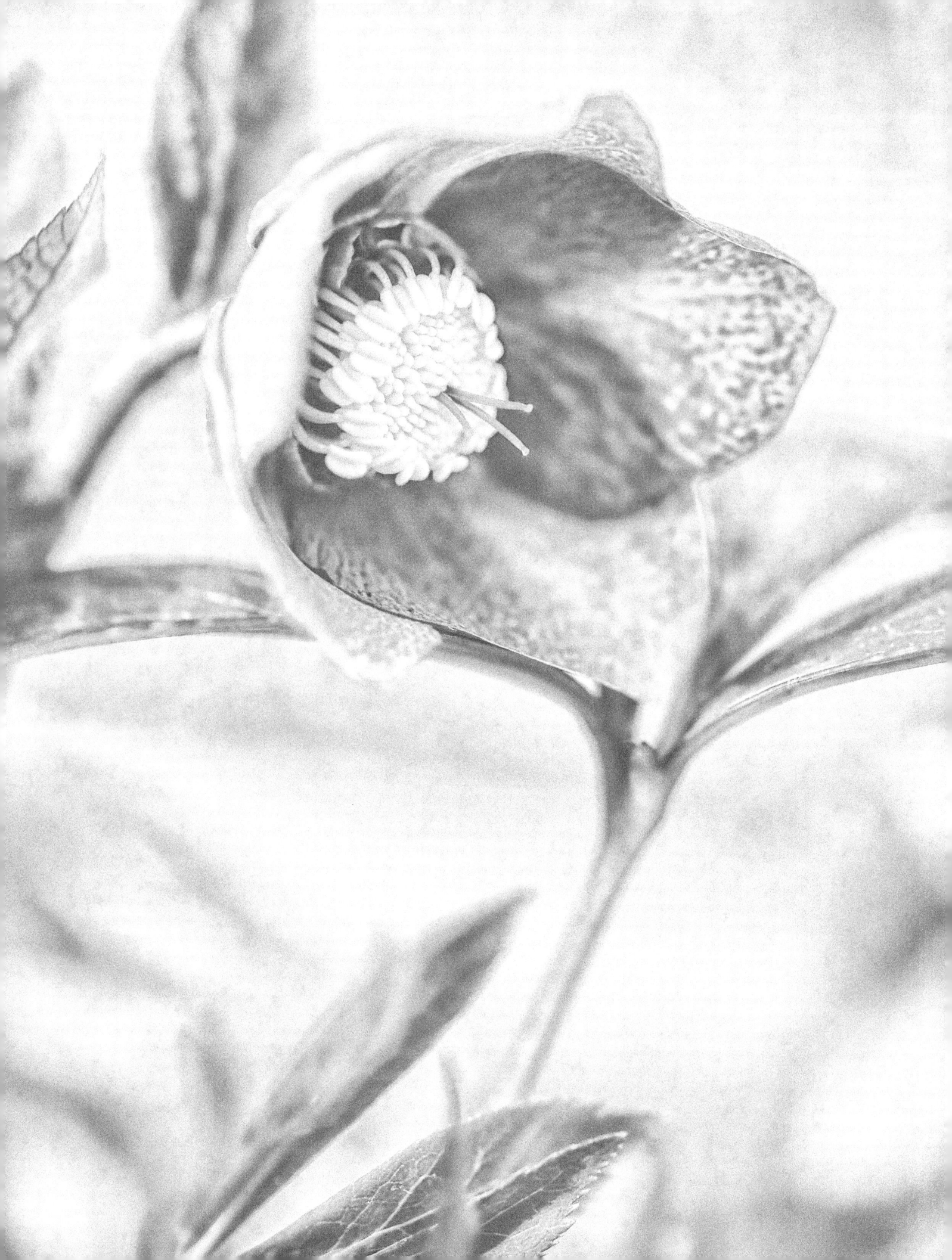

Artwork by / Œuvre par

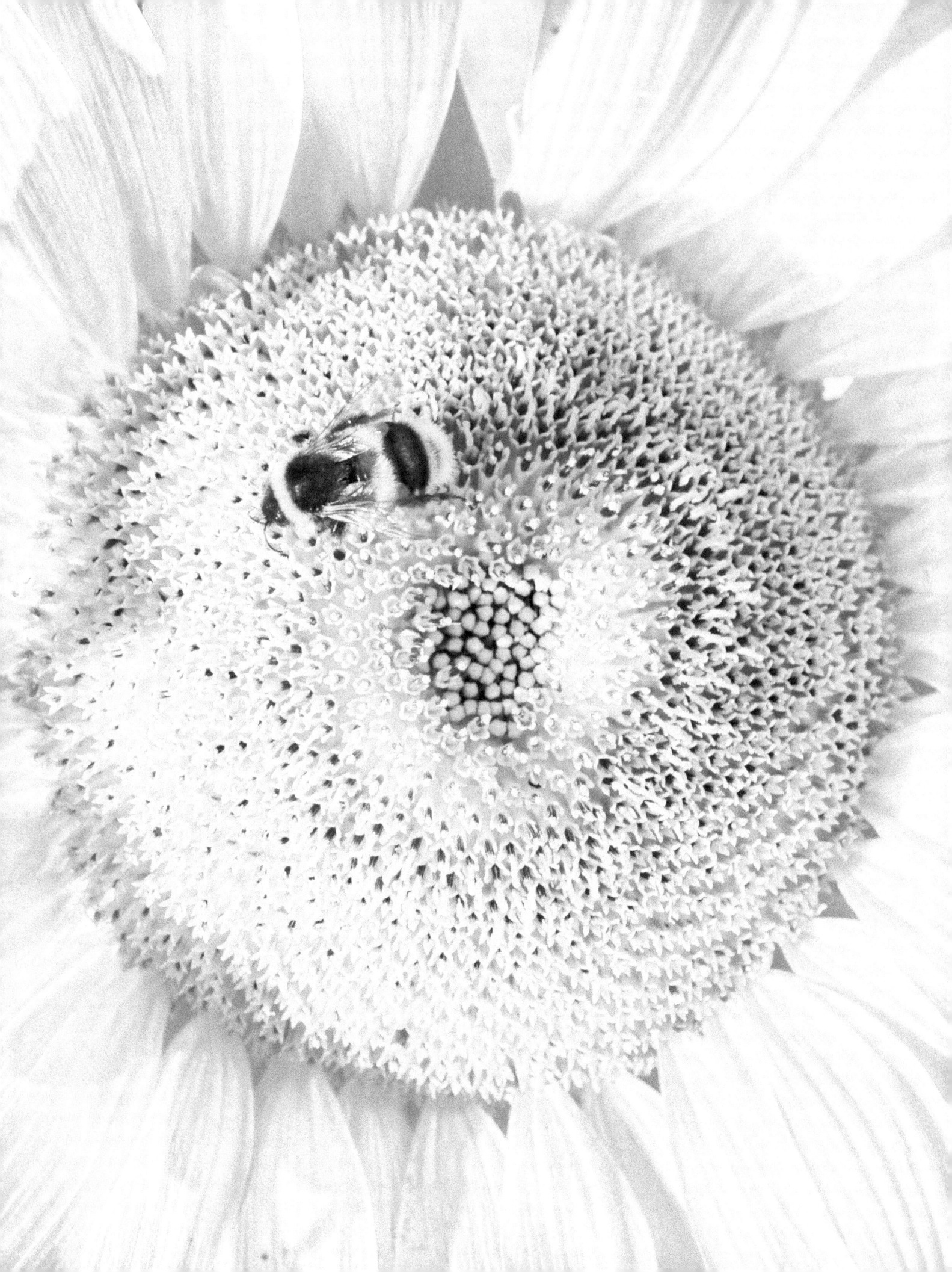

Artwork by / Œuvre par

Je recommande également mon livre de coloriage
et mini guide de peinture intitulé "Become a Painter" (Deviens un peintre).
Volume 2: "Painted France" (France peinte)
Ceci est une édition imprimée sur du **papier de luxe, en couleur**
Si vous ou vos enfants apprenez l'anglais, c'est le cadeau idéal
pour les vacances, mais pas seulement.
Le livre a une double légende sous les images:
en français et en anglais.
Vous pouvez étudier la langue,
peindre et regarder les belles vues de la **France** et de **Paris** en même temps,
car chaque image est imprimée en double: en tant qu'esquisse à colorier
et l'image originale en couleur.

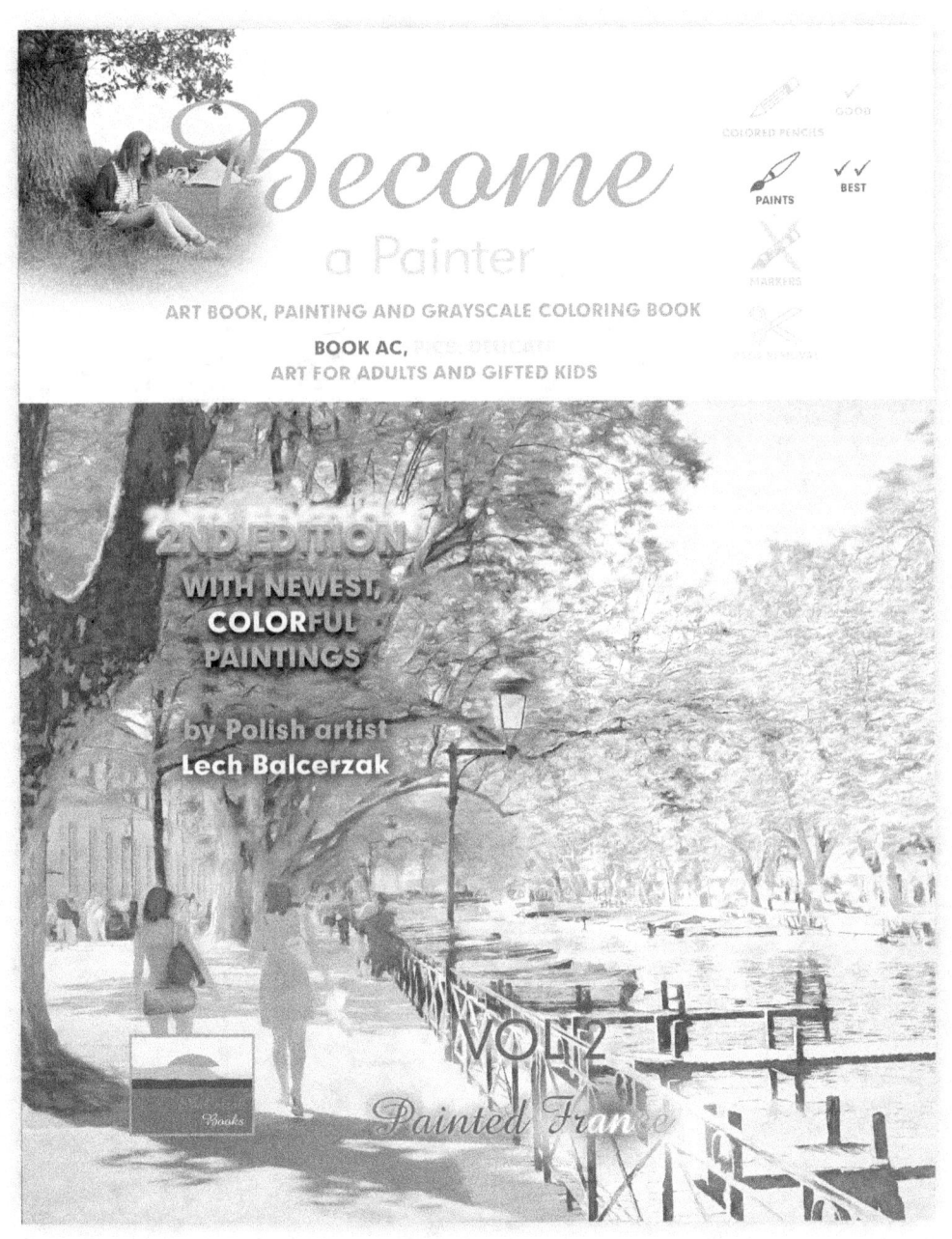

1. Facultatif: avant de colorier, vous pouvez découper toutes les pages
à l'aide d'une longue règle
et d'un cutter (couteau à casser, couteau universel).

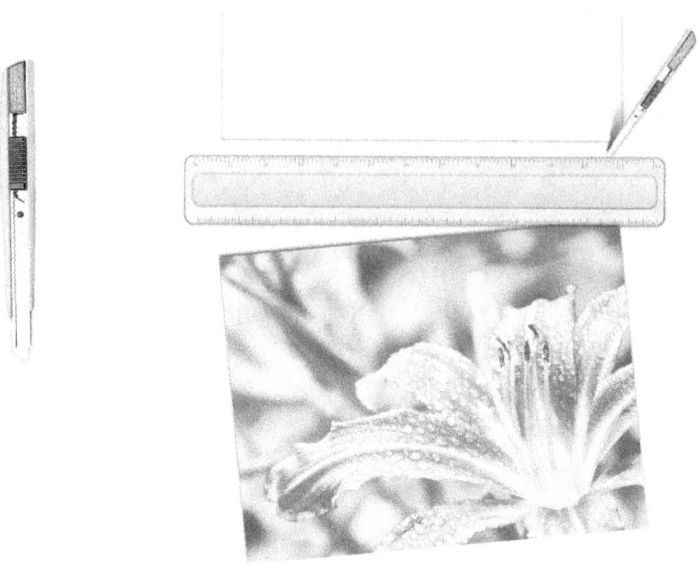

2. Placez ensuite la page sur une grande feuille de papier.
De cette façon, vous aurez plus d'espace
et la peinture sera plus pratique.
Maintenant, vous pouvez facilement utiliser
non seulement des crayons de couleur,
mais aussi des peintures acryliques et même des peintures à l'huile.

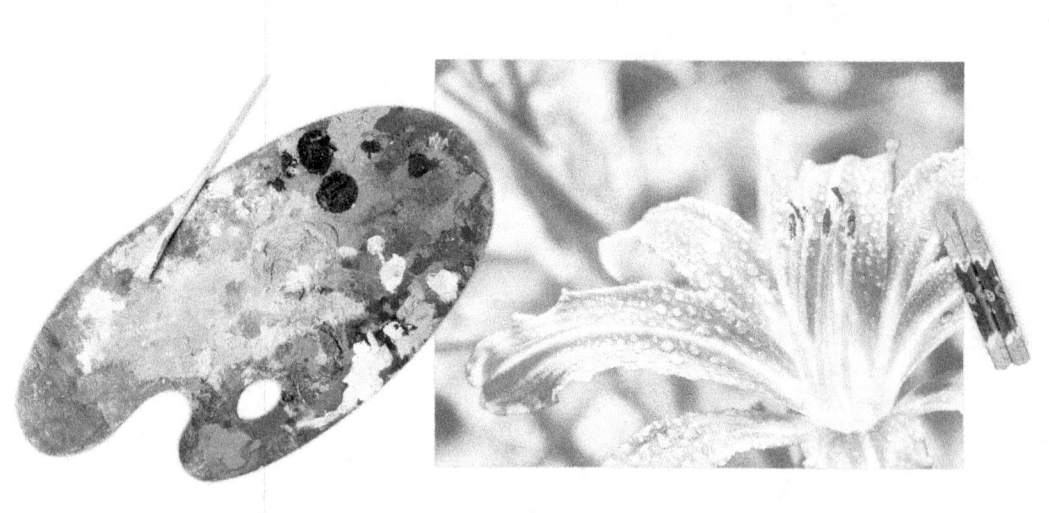